Les Grecs

D'Agamemnon à Alexandre le Grand

TERENCE CLARK

MUSÉE CANADIEN DE L'HISTOIRE
CANADIAN MUSEUM OF HISTORY

© Musée canadien de l'histoire 2014

Tous droits réservés. Aucune partie de ce livre ne peut être reproduite ni diffusée sous aucune forme, ou par quelque moyen que ce soit, électronique ou mécanique, y compris la photocopie, l'enregistrement et tout système d'extraction, sans la permission écrite préalable du Musée canadien de l'histoire. Tout a été mis en œuvre pour obtenir l'autorisation d'utiliser les textes ou les images qui sont protégés par le droit d'auteur. Si vous détenez les droits d'auteur sur des textes ou des images présentés dans cette publication et que vous n'avez pas donné votre autorisation, ou si vous désirez reproduire une section de cette publication, veuillez vous adresser à permissions@museedelhistoire.ca.

Catalogage avant publication de
Bibliothèque et Archives Canada

Clark, Terence
Les Grecs – D'Agamemnon à Alexandre
le Grand / Terence Clark.

(La collection catalogue-souvenir)
Publié aussi en anglais sous le titre :
The Greeks – Agamemnon to Alexander the Great.
ISBN 978-0-660-97510-8
N° de cat. : NM23-5/10-2014F

1. Grèce – Antiquités – Expositions.
2. Antiquités gréco-romaines – Expositions.
3. Grèce – Histoire – Expositions.
4. Grèce – Civilisation – Expositions.

I. Musée canadien de l'histoire.
II. Titre.
III. Collection: Collection catalogue-souvenir.

DF11.3 G38 C5314 2014
949.500909074
C2014-980051-7

Publié par le
Musée canadien de l'histoire
100, rue Laurier
Gatineau (Québec) K1A 0M8
www.museedelhistoire.ca
Imprimé et relié au Canada

La collection Catalogue-souvenir, 10
ISSN 2291-6377

Le présent ouvrage est publié dans le cadre de **Les Grecs – D'Agamemnon à Alexandre le Grand**, une exposition réalisée par le ministère de la Culture et des Sports de la Grèce (Athènes, Grèce), le Musée canadien de l'histoire (Gatineau, Canada), The Field Museum (Chicago, É.-U.), le National Geographic Museum (Washington, D.C., É.-U.) et Pointe-à-Callière, cité d'archéologie et d'histoire de Montréal (Montréal, Canada).

Avec l'appui du ministère du Patrimoine canadien par le biais du Programme d'indemnisation pour les expositions itinérantes au Canada.

Canada

Table des matières

Avant-propos

Presque tous les aspects de nos vies actuelles portent l'empreinte de la Grèce antique. Politique et philosophie, arts et littérature, mathématiques, architecture, médecine et sport sont autant de disciplines que les traditions créées ou perfectionnées en Grèce antique ont influencées. **Les Grecs – D'Agamemnon à Alexandre le Grand** offre un regard exceptionnel et captivant sur la façon dont est apparu « le berceau de la civilisation occidentale », sur les changements qu'il a apportés au monde et sur les traces durables qu'il a laissées dans le cœur et l'esprit du peuple grec.

Cette exposition d'une ampleur et d'une portée remarquables offre la plus complète rétrospective de la Grèce antique jamais présentée hors de la Grèce. Couvrant 5 000 ans d'histoire, elle comprend plus de 500 magnifiques artefacts, dont certains comptent parmi les plus beaux trésors de l'Antiquité et invite à « rencontrer » de puissants souverains et de simples citoyens, des personnages mythiques ou historiques.

Les Grecs – D'Agamemnon à Alexandre le Grand souligne notre appréciation et notre compréhension collectives de l'histoire et de la culture grecques, ainsi que le prodigieux apport du peuple grec à l'humanité. En visitant l'exposition, vous admirerez des bijoux éblouissants provenant des tombes royales de Mycènes, des sculptures somptueuses de la période archaïque

et de l'âge d'or grec, et des artefacts qui vous transporteront au temps des premiers Jeux olympiques et de la naissance de la démocratie. Vous croiserez aussi des philosophes comme Aristote et Platon, des poètes épiques comme Homère, et des dieux de la mythologie grecque tels Zeus, Aphrodite et Poséidon.

Nos quatre musées sont fiers de s'être unis afin de présenter ces trésors et ces récits en Amérique du Nord, ce qu'aucun d'entre eux n'aurait pu accomplir seul. Le consortium ainsi formé a été organisé et dirigé par le Musée canadien de l'histoire, qui a aussi géré la production conjointe de l'exposition, en association avec la Direction des antiquités et du patrimoine culturel du ministère hellénique de la Culture et des Sports. Ce partenariat a été essentiel à la réussite du projet.

Nous remercions chaleureusement Konstantinos Tassoulas, ministre grec de la Culture; Lina Mendoni, secrétaire générale de la Culture; et Maria Vlazaki-Andreadaki, directrice générale de la Direction des antiquités et du patrimoine culturel, ainsi que son équipe. La vision et la passion qu'ils ont partagées pour réaliser ce projet, de même que leur travail acharné, ont été des plus inspirants. Nous tenons également à souligner l'apport des 21 musées grecs qui ont généreusement fourni les artefacts de l'exposition et offert leur aide à nos conservateurs.

Périclès, un célèbre homme d'État et orateur de l'Antiquité grecque, a déclaré que l'être humain laisse derrière lui non pas les marques gravées dans les monuments de pierre, mais les éléments tissés dans la vie des autres. Il serait difficile d'exagérer l'influence de la Grèce antique sur les générations qui suivirent. Nous sommes tous héritiers de cet incroyable patrimoine. En ce sens, **Les Grecs – D'Agamemnon à Alexandre le Grand** ne parle pas seulement d'eux, mais de nous tous.

Mark O'Neill
Président-directeur général
Musée canadien de l'histoire
Gatineau, Canada

Francine Lelièvre
Directrice générale, Pointe-à-Callière,
cité d'archéologie et d'histoire de Montréal
Montréal, Canada

Gary Knell
Président-directeur général
National Geographic Society
Washington (D.C.), É.U.

Richard W. Lariviere
Président-directeur général
The Field Museum
Chicago, É.U.

L'exposition itinérante

POINTE-À-CALLIÈRE
Cité d'archéologie et d'histoire de Montréal
Montréal

Du 12 décembre 2014 au 26 avril 2015
Pointe-à-Callière, cité d'archéologie
et d'histoire de Montréal
Montréal, Canada

The Field Museum

Du 24 novembre 2015 au 10 avril 2016
The Field Museum
Chicago, É. U.

MUSÉE CANADIEN DE L'HISTOIRE
CANADIAN MUSEUM OF HISTORY

Du 5 juin au 12 octobre 2015
Musée canadien de l'histoire
Gatineau, Canada

NATIONAL GEOGRAPHIC

Du 26 mai au 9 octobre 2016
National Geographic Society
Washington (D.C.), É. U.

Application gratuite

Apprenez-en davantage sur la Grèce antique grâce à une application mobile gratuite.
Au moyen de votre téléphone intelligent ou de votre tablette, examinez des pages du catalogue
pour avoir accès à un contenu diversifié : vidéos, cartes interactives, jeux et bien plus encore!

Du début du Néolithique jusqu'à la mort d'Alexandre le Grand, l'exposition **Les Grecs** présente, du point de vue des individus, les jalons qui ont marqué l'histoire et la culture grecques pendant plus de 5 000 ans, révélant ainsi comment les Grecs se sont eux-mêmes perçus et comment ils ont regardé le monde autour d'eux, celui des vivants et celui des morts.

Amulette de Dimíni
Stéatite
Dimíni, 4800-3300
avant notre ère

Cette petite amulette en pierre montre une personne prosternée devant le terrifiant pouvoir des forces surnaturelles. Cet objet, qui représente peut-être aussi un cadavre, a pu servir d'amulette protégeant le porteur d'une mort prématurée.

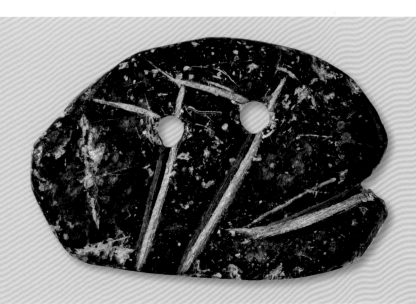

Le prélude égéen

6500 à 1450 avant notre ère

À cette époque reculée, des communautés se forment sur le continent grec et sur des îles de la mer Égée. Peu à peu, des technologies s'élaborent, des produits s'échangent, des rituels émergent – préparant l'avènement, à l'âge du Bronze, des élites minoennes et de leurs palais, en Crète.

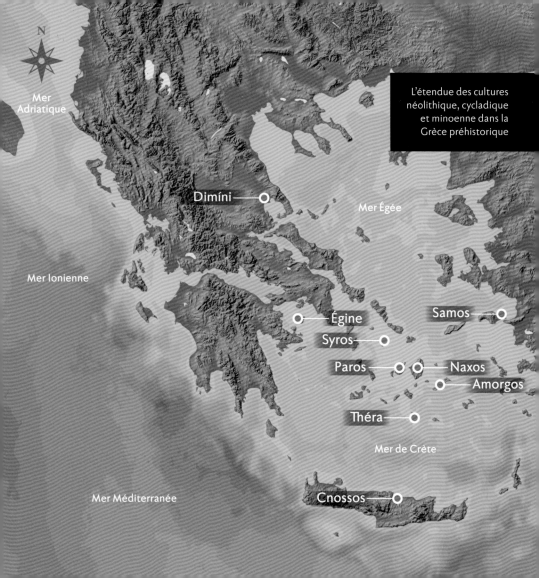

N

Mer
Adriatique

Mer Égée

L'étendue des cultures
néolithique, cycladique
et minoenne dans la
Grèce préhistorique

Dimíni

Mer Ionienne

Samos

Égine

Syros

Paros —— Naxos

Amorgos

Théra

Mer de Crète

Mer Méditerranée

Cnossos

Au temps du Néolithique

Dans le monde égéen, les peuples du Néolithique vivent de la chasse et de la cueillette, et ils se déplacent avec les saisons pour assurer leur survie. Mais peu à peu, ils commencent à cultiver la terre, à élever des bêtes, à se regrouper en villages. Ils parviennent ainsi à accumuler un surplus de nourriture et d'autres biens qu'ils échangent contre des produits d'ailleurs.

Au cours du Néolithique, les gens se préoccupent de fertilité humaine et agricole. Les figurines symbolisant la reproduction se répandent. Elles montrent des femmes, dont elles soulignent en particulier les seins, le ventre et la région pubienne. On s'en est sans doute servi pour accomplir des rituels d'initiation ou bien liés à la fertilité.

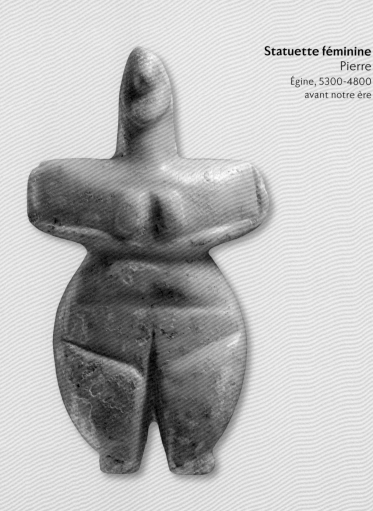

Statuette féminine
Pierre
Égine, 5300-4800
avant notre ère

La culture des Cyclades

Vers l'an 3200 avant notre ère, une culture émerge dans les Cyclades, un cercle d'îles situé au cœur de la mer Égée. Cette position géographique favorise la circulation des idées et le commerce des biens par bateau entre la Grèce, la Crète et l'Asie Mineure.

Le contrôle de ces routes commerciales maritimes et la qualité des produits proposés par les artisans locaux conduisent à l'émergence d'une élite prospère dans les Cyclades.

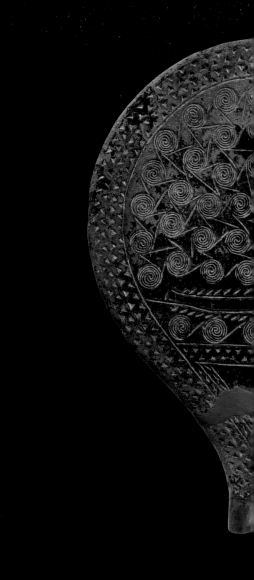

« Poêle à frire »
Argile
Syros, 2800-2300
avant notre ère

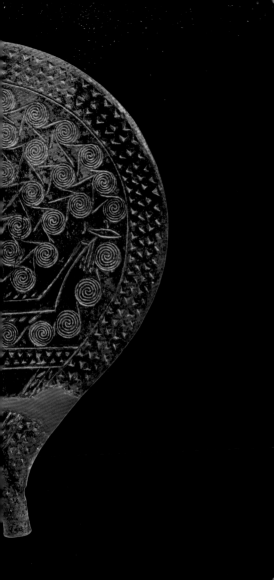

« Poêle à frire »

Ce type d'objet a été découvert dans des vestiges de maisons et dans des tombes. Malgré le surnom que lui ont donné les archéologues, sa fonction reste obscure. Les hypothèses abondent : était-ce un plat de service? Ou, vu son léger rebord, le remplissait-on d'eau pour s'y contempler comme dans un miroir? Ou encore servait-il à détecter un tremblement de terre grâce aux ondes troublant alors sa surface?

Le côté extérieur de cet exemplaire montre un bateau à rames qui avance au milieu des vagues ondulantes. De tels navires assuraient le commerce et la communication sur la mer Égée.

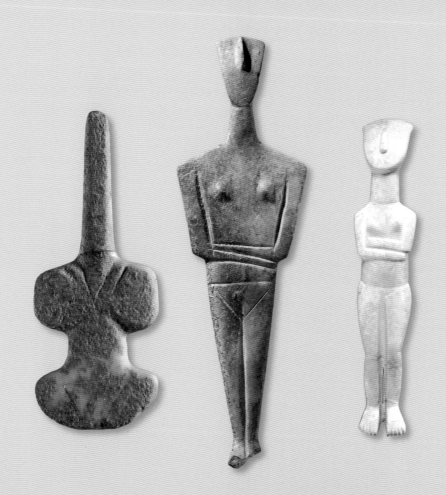

Les figurines cycladiques

Les figurines cycladiques, qu'on a souvent trouvées dans des tombes, sont de véritables icônes de l'archéologie grecque. Les traces de pigment qui apparaissent sur l'une de ces trois figurines suggèrent qu'elle avait autrefois les yeux peints. Une autre a été délibérément brisée, comme l'ont été d'autres retrouvées dans la même sépulture – un rituel funéraire encore incompris. Sans doute étaient-elles utilisées à des fins rituelles ou offertes aux défunts.

Figurine féminine en forme de violon
Marbre
Paros, 3200-2800 avant notre ère

Figurine féminine
Marbre
Naxos, 2800-2300 avant notre ère

Figurine féminine
Marbre
Amorgos, 2800-2300 avant notre ère

**Figurine masculine
faisant le « salut minoen »**
Bronze
Tylissos, 1600-1450
avant notre ère

Déesse aux bras levés
Argile
Cnossos, 1375-1200
avant notre ère

Au temps de la Crète minoenne

La première civilisation « européenne » apparaît sur l'île de Crète aux environs de 2700 avant notre ère. Les communautés qui s'y développent s'organisent autour d'un palais, siège du pouvoir politique et administratif.

Comme en témoignent les vestiges du plus important de ces palais, celui de Cnossos, la culture minoenne est brillante. Soutenus par une élite puissante, l'art et l'écriture s'épanouissent. La culture minoenne marque ainsi la civilisation grecque d'une empreinte durable.

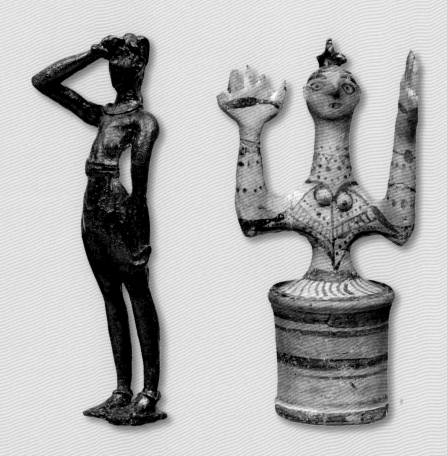

L'éruption de Théra
(XVIIᵉ siècle avant notre ère)

À partir de la gigantesque éruption survenue à Théra – qui fait disparaître la plus grande partie de cette île aujourd'hui appelée Santorin – le monde minoen commence à s'effriter. Ce cataclysme, l'un des plus importants du genre dans l'histoire de l'humanité, entraîne même un changement climatique à l'échelle planétaire. Il a peut-être aussi inspiré le mythe de l'Atlantide, le continent englouti.

Exode dans la mer
Égée à la suite
de l'éruption à Théra

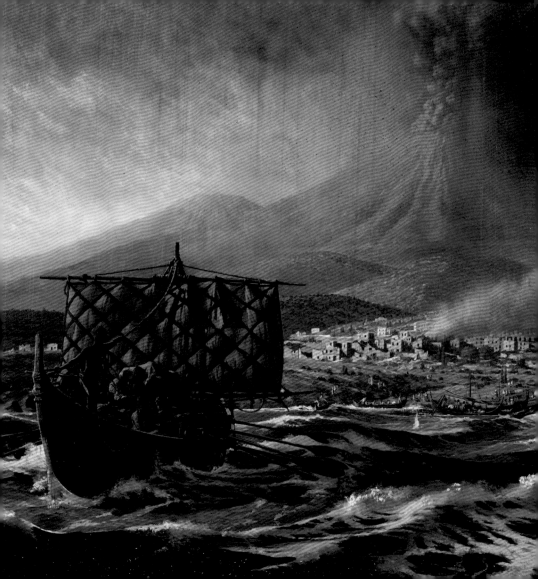

Labrys (double hache)
Bronze
Caverne d'Arkalochori,
vers 1700-1600
avant notre ère

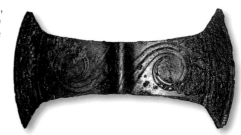

Thésée et le Minotaure

La double hache, un important symbole minoen lié au pouvoir et aux rites, sert à immoler des taureaux en l'honneur des dieux. Le nom de cette hache, *labrys*, vient du mot grec qui signifie « labyrinthe ». Il rappelle le mythe du jeune Thésée tuant le Minotaure.

Selon la légende, le roi Minos refuse d'offrir en sacrifice à Poséidon, dieu de la mer, un taureau particulièrement beau. Minos conserve le taureau pour lui et immole plutôt un animal moindre. Pour le punir, les dieux maudissent la femme de Minos qui s'éprend du magnifique taureau. Cet amour damné donne naissance au Minotaure, un monstre à corps d'homme et à tête de taureau qui se nourrit de chair humaine. Le roi Minos fait alors construire le célèbre labyrinthe pour y loger le monstre auquel il offre de jeunes hommes et de jeunes femmes en guise de mets sacrificiels. Grâce à son courage et à son esprit, le héros, Thésée, réussira à tuer la terrible bête et à mettre fin à la malédiction.

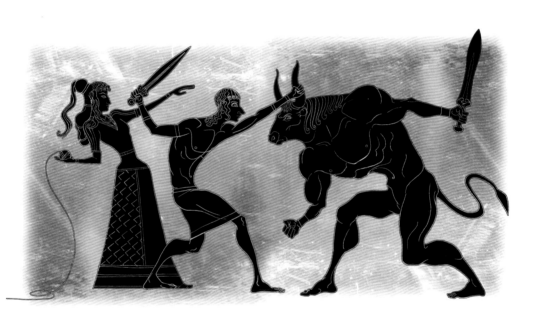

Thésée terrassant le Minotaure

Dirigeants et guerriers du monde mycénien

Du XVIᵉ au XIIᵉ siècle avant notre ère

Vers le milieu de l'âge du Bronze (1600 avant notre ère), la civilisation mycénienne prend son essor dans le sud de la Grèce continentale. Contrairement à leurs prédécesseurs minoens, préoccupés surtout d'art et de commerce, les Mycéniens sont portés vers la guerre. Les collectivités mycéniennes se fondent sur une hiérarchie dirigée par un roi, le *Wanax*, et administrée par un groupe de bureaucrates.

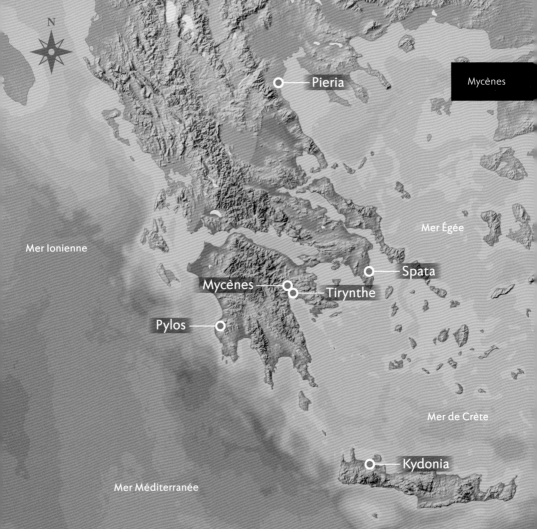

N

Pieria

Mycènes

Mer Égée

Mer Ionienne

Spata

Mycènes
Tirynthe

Pylos

Mer de Crète

Kydonia

Mer Méditerranée

La découverte de Mycènes

Après avoir découvert les ruines de la ville de Troie, en Turquie, dans les années 1870, l'archéologue Heinrich Schliemann se tourne vers l'autre grande ville mentionnée dans L'*Iliade* d'Homère, Mycènes, et vers son roi mythique, Agamemnon.

Se méfiant des techniques d'excavation douteuses et désirant conserver les trésors exhumés à Mycènes, la Société archéologique de la Grèce confie à Panagiotis Stamatakis le soin de superviser les travaux de Schliemann et de protéger le patrimoine culturel grec.

Dans le cercle de tombes A, à l'intérieur des murs de la citadelle, les deux hommes mettent au jour de somptueuses richesses ayant appartenu aux rois et aux reines de Mycènes. Schliemann pensait avoir découvert le tombeau d'Agamemnon, mais nous savons aujourd'hui que ces tombes datent de quelque 300 ans avant la guerre de Troie et qu'elles ne peuvent donc pas être celles d'Agamemnon et de sa famille.

Schliemann et la célèbre porte aux lions, qui sert d'entrée à Mycènes dans les années 1870

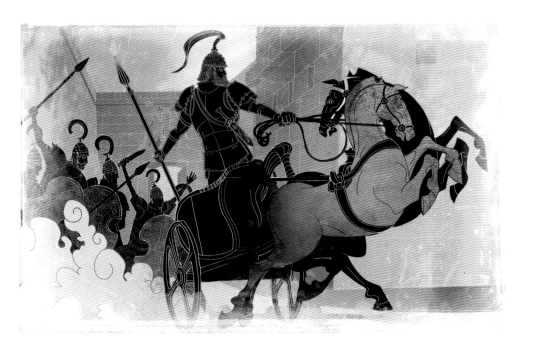

> « J'ai regardé Agamemnon dans les yeux. »

Ce sont les mots prononcés par Schliemann lorsqu'il voit pour la première fois ce masque d'or mortuaire dans la tombe V. Croyant avoir découvert la tombe du héros grec, il prend les autres dépouilles pour celles de la femme et des compagnons du mythique conquérant de Troie.

Ce masque avait été placé sur le visage d'une personne momifiée, décédée dans la trentaine. Il n'avait encore jamais été exposé hors de Grèce.

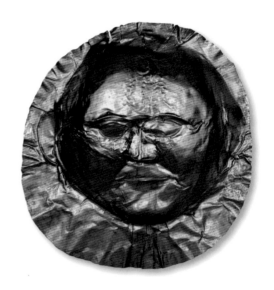

Masque funéraire
Or
Mycènes, cercle A, tombe V,
seconde moitié du XVIᵉ siècle
avant notre ère

Le « masque d'Agamemnon »
Or
Seconde moitié du XVI^e siècle
avant notre ère

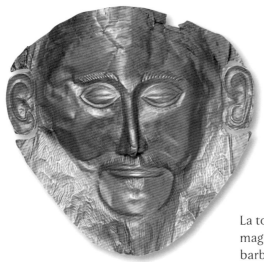

La tombe V contenait aussi ce magnifique masque en or d'un homme barbu. Devant la beauté de l'objet et la richesse des détails, Schliemann change d'avis : il est persuadé que ce masque-ci est celui d'Agamemnon. Depuis, ce masque dit « d'Agamemnon » est devenu le symbole le plus célèbre de l'archéologie grecque.

Tombe V –
Une sépulture royale

Collier à deux aigles
Or
Mycènes, cercle A, tombe V,
seconde moitié du XVIe siècle
avant notre ère

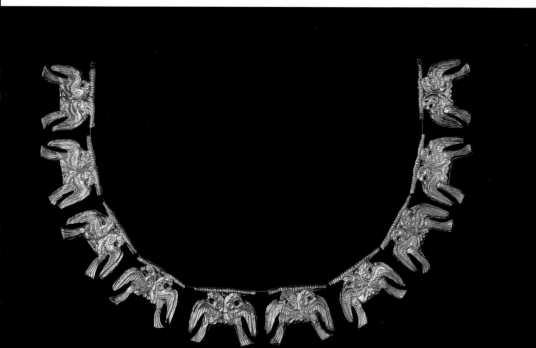

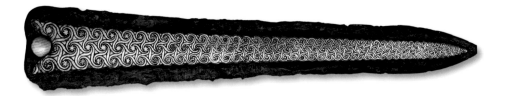

Dague
Bronze, or, nielle
Mycènes, cercle A, tombe V,
seconde moitié du XVIe siècle
avant notre ère

Collier à deux aigles

Le guerrier enterré dans la tombe V portait ce collier fastueux. Chaque élément du pendentif est orné d'un aigle sur chaque facette. Certaines armes des élites mycéniennes montrent aussi ce motif.

Dague

La lame triangulaire de cette arme est un chef-d'œuvre de l'orfèvrerie mycénienne. De la base à la pointe, les petites spirales qui la décorent s'adaptent parfaitement à la surface de plus en plus réduite.

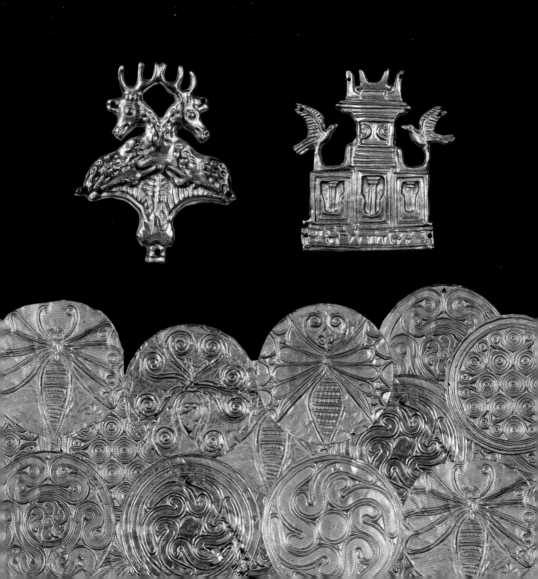

Tombe III – La sépulture d'une prêtresse

On a découvert des centaines d'ornements en or dans une tombe féminine, la plus luxueuse de toutes celles du cercle A. Cinq ornements montrent l'image d'un temple tripartite, ce qui nous fournit un indice important sur le rôle joué par cette femme de son vivant. Sans doute prêtresse, elle devait prier les dieux au nom des simples Mycéniens. Les autres symboles en or trouvés dans la tombe soulignent le pouvoir de cette femme.

Ces objets étaient probablement cousus sur un beau vêtement coloré fait de lin ou de laine.

Plaque découpée
Or
Mycènes, cercle A, tombe III, seconde moitié du XVIe siècle avant notre ère

Appliqué en forme de temple tripartite
Or
Mycènes, cercle A, tombe III, seconde moitié du XVIe siècle avant notre ère

Parures de forme ronde
Or
Mycènes, cercle A, tombe III, seconde moitié du XVIe siècle avant notre ère

La prêtresse

Tombe IV

Dans la tombe IV reposaient trois hommes et deux femmes, peut-être membres d'une même famille. Lorsque le dernier corps a été ajouté – peut-être celui d'un prince –, on a mis de côté les objets déjà déposés dans la sépulture pour faire place aux nouvelles offrandes, dont plusieurs vases cérémoniels.

Rhyton (vase cérémoniel)
Albâtre blanc
Mycènes, cercle A, tombe IV,
seconde moitié du XVIe siècle
avant notre ère

Rhyton (vase cérémoniel)

Doté de trois anses détachables, ce vase rituel d'une rare élégance servait à offrir une libation aux dieux. L'utilisateur versait un liquide sur le sol par le bec à quatre lobes ou par le petit trou pratiqué au fond.

Fragile et difficile à manipuler, ce vase n'a pas dû être souvent utilisé. L'habileté exceptionnelle de l'artisan qui l'a sculpté dans un seul bloc de pierre, ainsi que le dessin de l'objet, révèlent son origine minoenne.

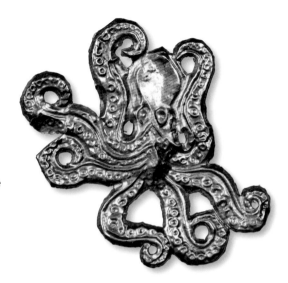

Découpe en forme de pieuvre
Or
Mycènes, cercle A, tombe IV,
seconde moitié du XVIe siècle
avant notre ère

Découpes en forme de pieuvre

Cinquante-trois petites pieuvres comme celles-ci ont été trouvées dans la tombe. Chacune d'entre elles a sept tentacules plutôt que huit. La pieuvre géante *Haliphron atlanticus*, qui aurait pu fréquenter la Méditerranée à l'époque, ne déploie son huitième tentacule qu'au moment de la reproduction. Le motif de la pieuvre ornait aussi certains palais mycéniens. Ce prédateur intelligent et rapide aurait-il servi de symbole à Mycènes?

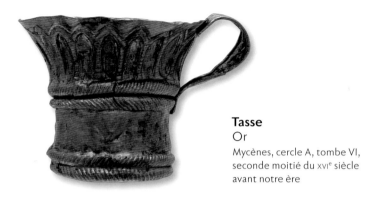

Tasse
Or
Mycènes, cercle A, tombe VI,
seconde moitié du XVIᵉ siècle
avant notre ère

Tombe VI – Stamatakis poursuit seul

Schliemann est convaincu qu'il exhume la sépulture d'Agamemnon et de sa famille. Lorsqu'il trouve cinq tombes, le nombre suggéré par L'*Iliade*, il met fin aux fouilles et quitte Mycènes. Stamatakis continue seul et découvre une sixième tombe dans le cercle A. Même si la tombe VI ne contient pas de somptueuses richesses comme celles mises au jour dans les autres sépultures, il y a effectué une fouille plus professionnelle et mieux documentée.

Deux défunts reposaient dans cette sépulture, accompagnés de biens funéraires. L'un d'entre eux était mort dans la vingtaine; l'autre, membre de sa famille, à l'âge de 30 ans environ.

Parure vestimentaire pour genoux
Or
Mycènes, cercle A, tombe VI,
seconde moitié du XVIᵉ siècle
avant notre ère

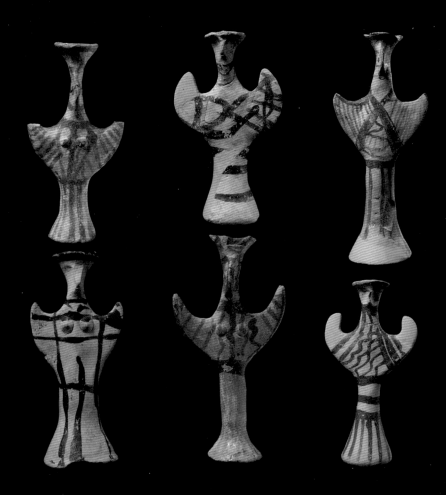

Des divinités à implorer

On a souvent trouvé les figurines mycéniennes dans les vestiges de lieux de culte et de palais. Leurs bras tournés vers le haut suggèrent un geste de prière.

Figurines féminines
Argile
Tirynthe, 1190-1130
avant notre ère

Des sceaux mycéniens

C'est en pressant un sceau ou sa bague gravée d'un motif sur l'argile fraîche qu'un puissant noble mycénien appose sa « signature ». Des motifs personnels ont été ainsi superbement miniaturisés et immortalisés.

Sceau dit de la Maîtresse des animaux

Deux lions dressés sur leurs pattes arrière encadrent une femme couronnée d'un motif sacré : deux serpents regardant une double hache. Ce sceau (en haut, à gauche) faisait peut-être partie du collier d'une prêtresse personnifiant une déesse en transe.

Bagues-sceaux

Dans la cérémonie religieuse illustrée sur cette bague, la divinité est au centre (en haut, à droite). À gauche, un homme secoue un arbre peuplé de dieux, alors qu'à droite une femme est endormie d'un « sommeil sacré », appuyée sur un autel.

Sur cette bague (en bas, à gauche), un homme, branche à la main, s'approche d'un édifice surmonté d'un petit arbre. Derrière lui, une chèvre attend probablement d'être sacrifiée.

Deux femmes, bras levés, prient près d'un temple ou d'un autel (en bas, à droite). Des branches émergent de chaque côté de cette structure centrale, évoquant peut-être un rituel fondé sur le cycle des saisons et la fertilité.

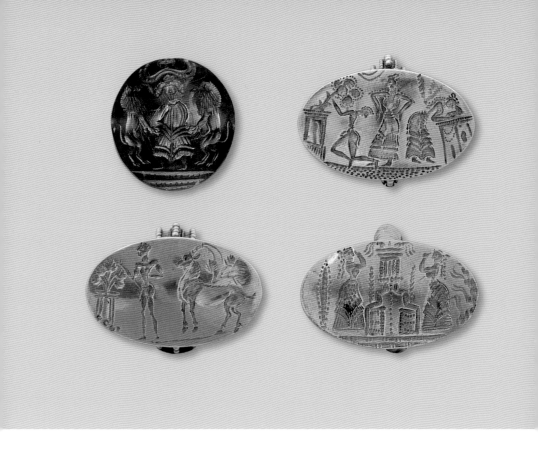

Sceau dit de la Maîtresse des animaux
Cornaline
Mycènes, fin du XVe siècle avant notre ère

Bagues-sceaux
Or
Mycènes, vers 1500 avant notre ère

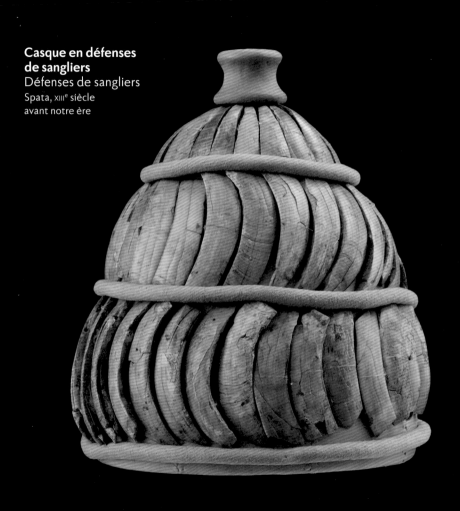

**Casque en défenses
de sangliers**
Défenses de sangliers
Spata, XIIIᵉ siècle
avant notre ère

Casque de guerrier

Les guerriers mycéniens portent un casque composé des défenses de douzaines de sangliers – des bêtes sauvages qu'il a fallu d'abord chasser et tuer. Le casque témoigne ainsi du courage et de la force de celui qui le porte. Seuls les Mycéniens ont choisi cette façon d'exprimer leur identité et l'importance qu'ils accordent au courage. Nombre de ces casques portés au combat sont parvenus jusqu'à nous.

**Incrustation de meuble
montrant un guerrier mycénien**
Ivoire d'hippopotame
Phylaki, vers 1375-1300 avant notre ère

Du grec ancien déchiffré

Cuites par accident lors d'incendies,
de nombreuses tablettes d'argile ont
été préservées pour toujours. Pendant
3 000 ans, les signes que des Mycéniens
avaient ainsi gravés dans l'argile fraîche
ont gardé leurs secrets. Mais en 1953,
on a réussi à déchiffrer cette écriture
appelée linéaire B, et ainsi on est
parvenu à lire de nouveau les signes
tracés par les Mycéniens.

Écrites dans une forme de grec ancien,
les tablettes comportent souvent des
inventaires fonciers ou des listes de
taxes et de biens. On y trouve aussi
parfois des noms de divinités grecques,
dont Zeus, Héra et Poséidon.

Tablettes en linéaire B
Argile
Pylos, fin du XIII^e siècle
avant notre ère

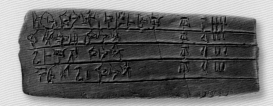

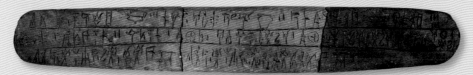

Les héros de l'âge du Fer

—

Du XIᵉ au VIIIᵉ siècle avant notre ère

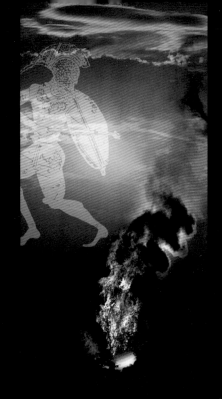

Les palais les plus magnifiques du monde mycénien et leurs écritures ont alors été abandonnés. Mais les peuples et les cultures ont persisté et se sont même épanouis avec l'essor des technologies propres au travail des métaux.

Des récits oraux évoquent le souvenir des glorieux héros de l'âge du Bronze. Immortalisés plus tard par le grand poète grec Homère, leurs exploits ont inspiré les guerriers et les artisans de l'âge du Fer.

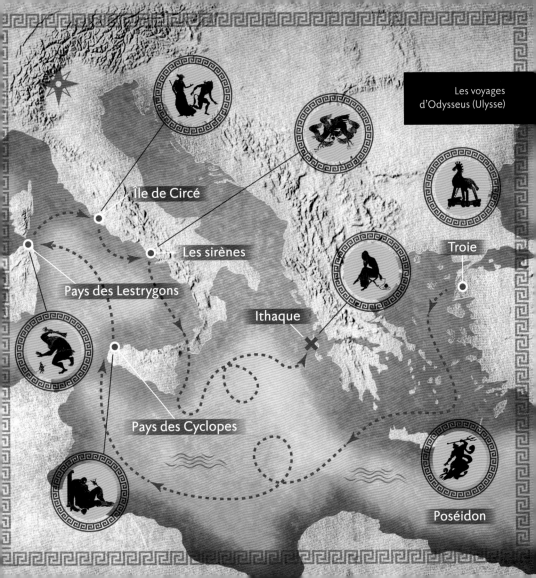

Les voyages d'Odysseus (Ulysse)

Île de Circé

Les sirènes

Troie

Pays des Lestrygons

Ithaque

Pays des Cyclopes

Poséidon

L'œuvre d'Homère, mythe et histoire

Homère, sans doute le plus grand poète épique de la Grèce antique, a probablement vécu au VIIIe siècle avant notre ère. On ne sait pas grand-chose de lui, mais son *Iliade* et son *Odyssée*, restés vivaces dans l'imaginaire littéraire, ont marqué le début de la littérature occidentale.

Portrait d'Homère
Marbre pentélique
Provenance inconnue,
milieu du IIe siècle de notre ère
(copie romaine d'un original grec datant
de l'an 300 avant notre ère environ)

L' *Iliade*

Ce poème épique d'Homère raconte les exploits et les aventures de personnages héroïques et légendaires durant la guerre de Troie. Cette histoire captivante se compose de récits sur la bravoure, l'amour, la jalousie et la trahison.

Dirigés par Agamemnon, les Grecs conduisent mille navires jusqu'à Troie, une ville d'Asie Mineure (en Turquie actuelle), où le prince troyen Paris retient la belle Hélène en captivité. Après avoir assiégé la ville pendant dix ans, les Grecs envoient un cadeau inattendu : un cheval de bois géant à l'intérieur duquel sont cachés les soldats grecs. Introduit dans Troie, le cheval va permettre la prise de la ville.

Achille vengeant Patrocle

Hector, chef de l'armée troyenne, confond Patrocle avec Achille et le tue. Constatant la mort de son compagnon, Achille, fou de rage, assassine Hector, attache son cadavre à un char et le traîne autour du bûcher funéraire de son ami.

Lécythe (vase funéraire)
Argile
Délos, fin du VI^e siècle
avant notre ère

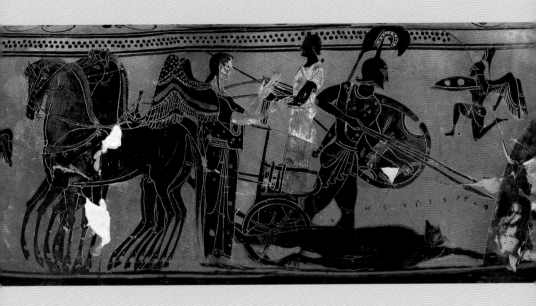

L'*Odyssée*

Faisant suite à l'*Iliade*, l'*Odyssée* d'Homère raconte les dix années du voyage de retour du Grec Odysseus (Ulysse) entre Troie, où il s'est battu, et Ithaque, où l'attendent sa femme et son fils. Mais le héros ayant offensé le dieu de la mer Poséidon, devra affronter mille dangers. Courageux et intelligent, il parviendra toutefois à bon port.

Fragment de cratère (vase)
Argile
Argos, vers 670 avant notre ère

L'aveuglement de Polyphème

Odysseus et ses hommes plantent
un pieu dans l'œil unique du cyclope
Polyphème, qui voulait les dévorer.

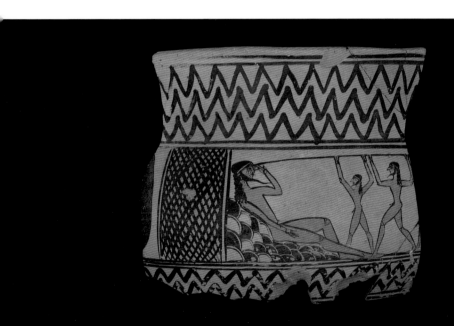

La période géométrique

Des vases géométriques servent de
stèles funéraires monumentales durant
la période géométrique. La céramique
réalisée à cette époque se reconnaît à
ses motifs stylisés répétitifs, tels que
les méandres. Des scènes illustrant
le quotidien des élites commencent
aussi à apparaître sur les vases. Elles
montrent des rituels funéraires :
bûchers funéraires, processions et jeux
organisés en l'honneur du disparu.

Amphore

Les courses de chars comme celle
illustrée sur ce vase funéraire étaient
généralement associées à des jeux
célébrant la mémoire du défunt.
Certains rituels adoptés par la classe
aristocratique naissante – désireuse
d'affirmer sa position sociale et son
pouvoir – rappellent les cérémonies
décrites par Homère.

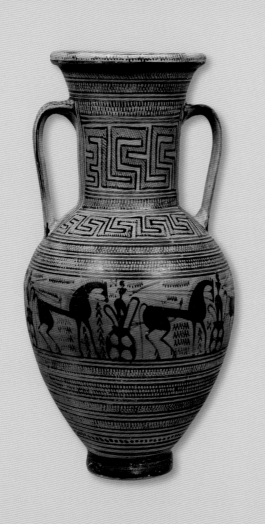

Bûcher funéraire d'un guerrier
Éleftherna, 750-700 avant notre ère

Bûcher funéraire d'un guerrier, décrit par Homère

Dans l'*Iliade*, Homère raconte les funérailles de Patrocle, le meilleur ami d'Achille, tué à sa place à Troie. Outre la traditionnelle crémation du corps de Patrocle, douze soldats troyens ont été décapités pour venger la mort du guerrier.

À Éleftherna, en Crète, les archéologues ont découvert les vestiges d'un bûcher funéraire du VIII^e siècle avant notre ère où se trouvaient les restes calcinés d'un illustre guerrier et d'un compagnon ou d'une compagne, mais aussi, à proximité, ceux d'un squelette décapité.

Le guerrier (tout comme son compagnon) a été déposé sur le bûcher pour que son âme puisse monter dans les flammes jusqu'à l'au-delà. Près de lui se trouvaient ses armes, des vases funéraires et, à hauteur des genoux, la tête du prisonnier – ainsi condamné, sans le reste de son corps, à errer captif entre le monde des vivants et celui des morts.

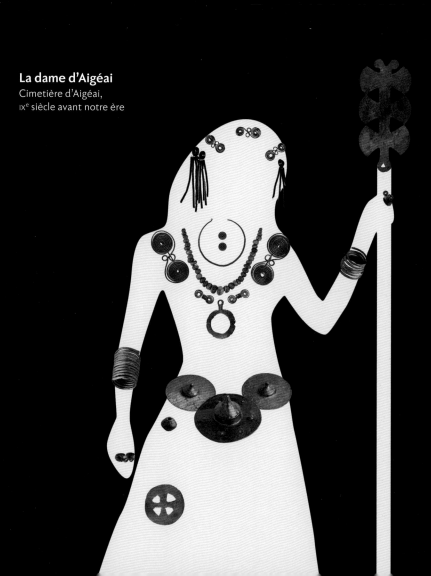

La dame d'Aigéai

Cimetière d'Aigéai,
IXᵉ siècle avant notre ère

La dame d'Aigéai

Cette tombe d'une aristocrate de l'antique cité d'Aigéai, en Macédoine, date de la période qui a suivi la chute de Mycènes et témoigne d'influences multiples (ici, grecques et thraces).

Aristocrates et guerriers de la Grèce archaïque

—

Du VII^e au VI^e siècle avant notre ère

La Grèce archaïque vit une période d'expansion et de prospérité. Les colonies grecques s'établissent dans le monde méditerranéen, contribuant à la diffusion de la langue et de la culture. La cité-État grecque qui apparaît à cette époque constitue une nouvelle entité politique, culturelle et économique favorisant la circulation des hommes, des idées et des produits et contribuant à l'épanouissement de l'expression artistique.

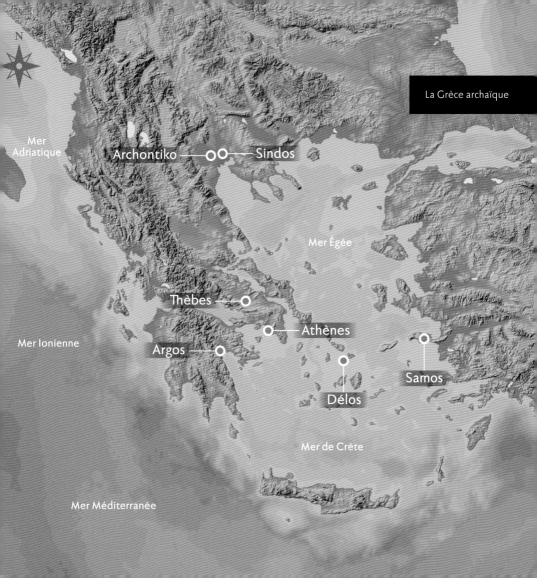

N

La Grèce archaïque

Mer
Adriatique

Archontiko ⚬⚬ Sindos

Mer Égée

Mer Ionienne

Thèbes

Athènes

Argos

Délos

Samos

Mer de Crète

Mer Méditerranée

La dame d'Archontiko

Vers l'an 540 avant notre ère, la femme d'un souverain de la Bottiée, vêtue de ses plus beaux atours et parée de fins bijoux, est enterrée dans le cimetière d'Archontiko. Le masque en or qui recouvre son visage ainsi que les autres objets qui l'entourent signalent qu'elle fait la fierté de son *oikos* (sa maison) et qu'elle est une prêtresse de haut rang. Elle était de son vivant l'incarnation et la médiatrice de la grâce divine dans sa communauté.

On a découvert plus de 1 000 tombes dans l'ancien cimetière de la cité bottiéenne, près du village moderne d'Archontiko (au nord-ouest de Pella). La dame d'Archontiko a été enterrée dans le secteur ouest du cimetière, réservé à l'élite, où reposent également certains des guerriers présentés plus loin.

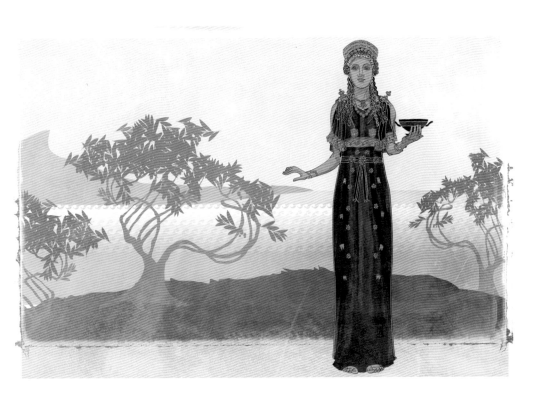

Casques
Bronze, or
Archontiko, après 530
avant notre ère

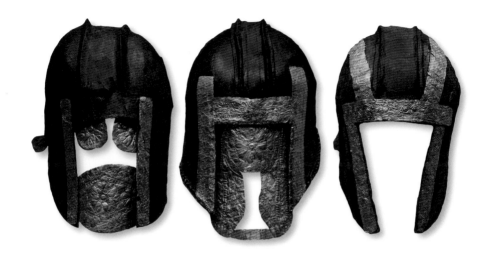

L'expression du pouvoir

Dans la Grèce archaïque, les hommes riches et puissants possédaient des armes, casques, épées et boucliers, qu'ils aient été guerriers ou non. Ces objets témoignaient de leur statut et de leur pouvoir, jusque dans la tombe. Ces casques qui ne comportent aucun signe d'usure n'ont jamais été portés. Ils n'étaient pas destinés au combat, mais servaient à indiquer dans l'au-delà le rang du défunt.

Au temps des kouroi et des korés

Aux VIIe et VIe siècles avant notre ère, des statues de jeunes hommes (*kouros*, au pluriel *kouroi*) et de jeunes femmes (*koré*, au pluriel *korés*) sont déposées dans les temples en guise d'offrandes aux dieux, et font parfois office de stèles funéraires.

Les jeunes hommes représentés sont toujours nus, à l'exception parfois d'une ceinture. Quant aux jeunes femmes, elles portent un *chiton* (tunique) et un *himation* (robe) autrefois peints de couleurs vibrantes.

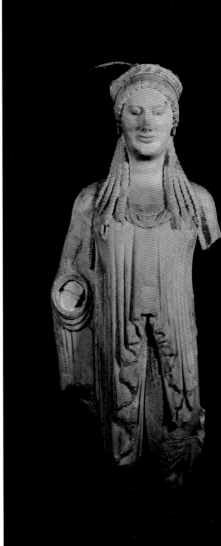

Koré votive
Marbre de Paros, bronze
Athènes, 520-510
avant notre ère

Koré votive

Cette koré, qui tenait sans doute dans sa main droite une offrande destinée à Athéna, ornait l'Acropole d'Athènes dédiée à la déesse. Ses couleurs d'origine transparaissent encore en plusieurs endroits : chevelure brune, vêtements où dominent le bleu et le rouge. Quant à son diadème, il devait être orné de rayons de bronze doré – une façon d'empêcher les oiseaux de se percher sur sa tête.

Une analyse géochimique a permis de reconstituer numériquement la façon dont on avait peint cette koré à l'origine.

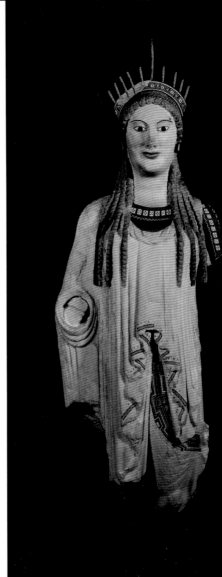

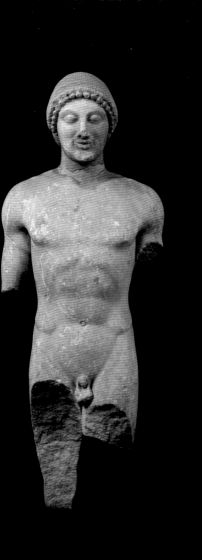

Kouros votif

Magnifique exemple de la statuaire de la fin de l'âge archaïque, cette sculpture ornait le temple d'Apollon édifié au sommet du mont Ptoion. Sur les cuisses figure la dédicace du donateur.

La posture est bien celle d'un kouros. Si la statue avait été intégralement préservée, on verrait ce jeune homme les bras pendant le long du corps, la jambe gauche avancée comme s'il marchait – une posture dynamique propice à maintenir en équilibre cette lourde masse.

Kouros votif
Marbre de Paros
Mont Ptoion, Béotie,
vers 500 avant notre ère

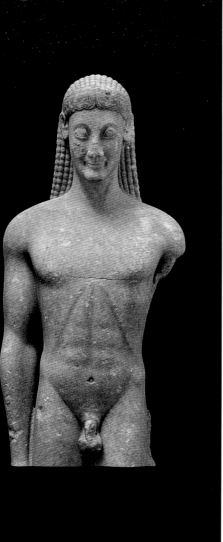

Kouros votif

Découvert dans un temple dédié à Apollon, ce jeune homme au corps mince et harmonieux a tout pour plaire : une chevelure bouclée qui contraste avec le fini lisse de la peau et un large et doux sourire qui souligne sa grâce altière. Il s'agit d'une brillante œuvre de la Grèce centrale, fortement influencée par le style des îles égéennes.

Kouros votif
Marbre de Béotie de couleur ivoire
Mont Ptoion, Béotie, milieu du VIe siècle avant notre ère

Athlètes et citoyens de la Grèce classique

—

Du V^e au IV^e siècle avant notre ère

La cohabitation entre plus de 1 000 cités-États est parfois difficile. Dans cette situation tendue, les Jeux olympiques offrent une trêve bienvenue.

Malgré les tensions continues, la philosophie, le théâtre et la rhétorique s'épanouissent, en particulier à Athènes, qui va offrir à l'humanité un véritable trésor : la démocratie.

La Grèce classique

N

Mer Ionienne

Mer Égée

Mer de Crète

Mer Méditerranée

Thermopyles

Delphes

Némée

Athènes

Olympie

Corinthe

Sparte

La naissance des Jeux olympiques

En l'an 776 avant notre ère, au temps de la Grèce archaïque, des athlètes convergent à Olympie pour participer aux premiers Jeux olympiques du monde, une tradition qui va se poursuivre en Grèce pendant plus de mille ans.

Tous les quatre ans, pendant plusieurs jours, les cités envoient leurs meilleurs athlètes s'affronter sur la piste. Ce moment fort permet aussi aux Grecs de se réjouir ensemble et de ressouder leurs liens.

Outre les Jeux olympiques, trois autres jeux panhelléniques sont tenus tous les deux ou quatre ans : les Jeux pythiques à Delphes, les Jeux néméens à Némée et les Jeux isthmiques à Corinthe. Bien que la compétition athlétique soit au cœur des Jeux panathénaïques tenus à Athènes, la poésie, la musique et le chant et la danse font également l'objet de concours.

Gloire à Héraclès

C'est à Héraclès que certains récits attribuent la fondation des Jeux olympiques. Ce héros – fils de Zeus, le roi des dieux, et d'une mortelle – est également connu pour avoir accompli douze travaux d'une rare difficulté. Fait à noter, le mot « athlète » a la même racine grecque que le mot *athloi*, qui signifie travaux.

Les athlètes grecs s'entraînent et concourent nus, après avoir oint leur peau d'huile d'olive et l'avoir recouverte de sable fin. Après l'exercice, ils raclent leur peau avec un *strigile* pour en enlever la sueur, l'huile et le sable.

Aryballe (vase à huile)
Argile
500-490 BCE
Provenance inconnue, premier quart du ve siècle avant notre ère

Strigile
Érétrie, v[e] au ive siècle avant notre ère

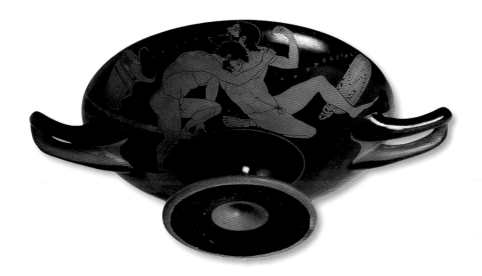

Kylix représentant Héraclès

Héraclès se battait avec le géant Antée dont la force revenait chaque fois qu'il touchait le sol, y retrouvait sa force grâce à sa mère Gaïa, déesse de la Terre. Pourtant, le héros grec finirait par l'emporter : il étoufferait son adversaire après l'avoir soulevé!

Kylix avec figure rouge
Argile rouge orangé
500-490 avant notre ère
Œuvre du peintre Douris

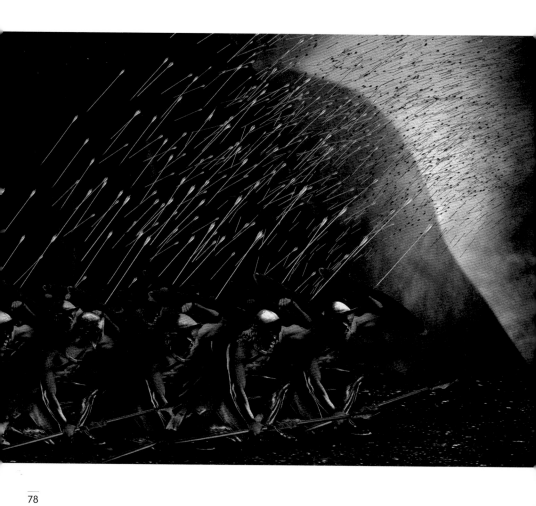

Moment décisif –
La bataille des Thermopyles

En 490 avant notre ère, le roi de Perse, Darius Ier, tente d'envahir la Grèce, mais son armée est repoussée à la bataille de Marathon. La Perse n'oubliera pas cette défaite. Dix ans plus tard, le roi Xerxès, fils de Darius Ier, réunit une immense armée afin d'écraser les Grecs et de venger son père.

Tout est en place. L'armée perse est l'une des plus grandes jamais formées et elle compte même des esclaves contraints de s'enrôler. Chez les Grecs, c'est le désarroi. Plusieurs cités se querellent, et nombre d'entre elles sont tentées de se rendre à l'envahisseur et de se soumettre à sa loi. Qu'adviendra-t-il de la jeune démocratie?

Les événements survenus aux Thermopyles en août de l'an 480 avant notre ère ont changé le cours de l'Histoire, préparant la voie à la période grecque classique.

Les spécialistes d'aujourd'hui estiment que l'armée perse était formée de 200 000 hommes, dont les 10 000 « Immortels » – la réputée garde d'élite du roi Xerxès. La Grèce, pour sa part, ne pouvait compter que sur 300 guerriers spartiates et 7 000 soldats grecs venus d'autres cités.

Les Perses, très supérieurs en nombre, menacent de lancer sur les Grecs une pluie de flèches si dense qu'elle cachera le soleil! Mais les Spartiates, indomptables guerriers, répliquent qu'ils combattront même dans l'ombre.

Après s'être battus sans relâche pendant deux jours pour repousser les Perses, les Grecs sont trahis par l'un des leurs, Éphialtès, qui révèle aux Perses un sentier de berger secret traversant la montagne. Encerclés, tous les Grecs périssent.

Malgré la défaite, les Grecs pensent que la puissante armée de Xerxès peut encore être vaincue. Après une victoire navale à Salamine et une bataille finale décisive à Platées, ils l'emportent. Le courage et le sacrifice d'un petit nombre de soldats ont permis de repousser les Perses et, en définitive, à la civilisation occidentale de s'épanouir.

Statue d'un hoplite, dite de « Léonidas »
Marbre de Paros
Acropole de Sparte, 480-470
avant notre ère

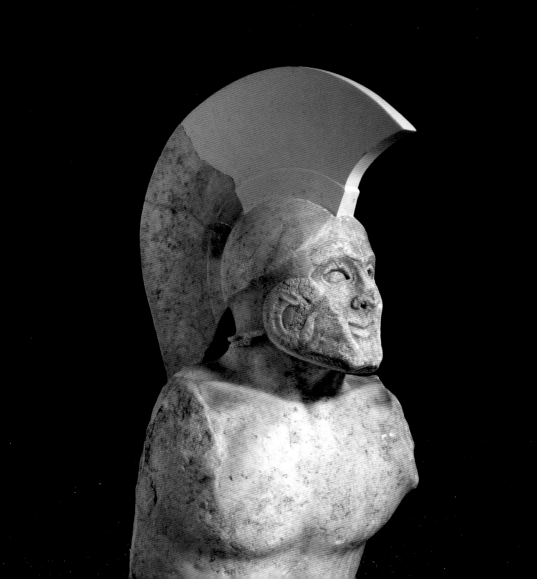

L'héritage d'Athènes

À l'époque classique, la remise en
question par les Athéniens des courants
de pensée traditionnels va donner à
l'Occident la philosophie, le théâtre,
la science, la médecine et l'art.

C'est aussi à Athènes qu'est née la
démocratie. Pour la première fois,
des citoyens pouvaient s'exprimer,
débattre et voter.

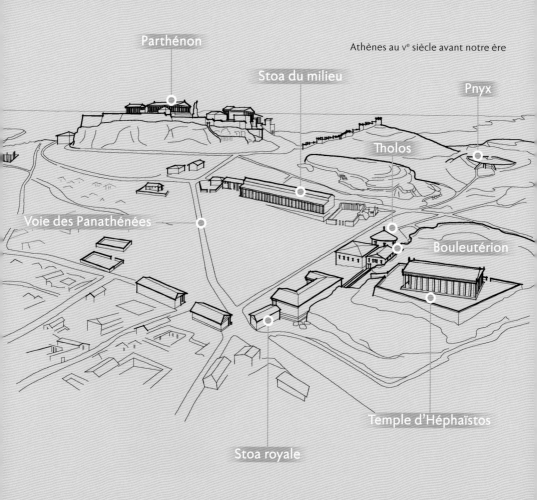

Parthénon

Stoa du milieu

Athènes au Ve siècle avant notre ère

Pnyx

Tholos

Voie des Panathénées

Bouleutérion

Temple d'Héphaïstos

Stoa royale

Le concours entre Athéna et Poséidon

Athéna et Poséidon présentent aux Athéniens de somptueux cadeaux, chacun d'eux espérant devenir le dieu protecteur de la cité. La déesse plante une graine qui se transforme en olivier. Le dieu de la mer, d'un coup de son trident, fait jaillir une source d'eau salée. Finalement, c'est Athéna qui emporte la victoire, donnant ainsi son nom à la ville.

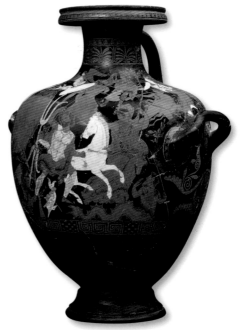

Hydrie à figure rouge
Argile; vase décoré par le peintre de Pronomos
Athènes, fin du V^e siècle au début du IV^e siècle avant notre ère

**Reproduction à l'échelle
du monument des
Héros éponymes**
Plâtre
Athènes, maquette moderne
d'un original datant de la seconde
moitié du IVᵉ siècle avant notre ère

Les dix tribus d'Athènes

Autrefois, les statues de bronze de
dix héros mythiques protecteurs
d'Athènes se dressaient sur l'agora.
Chacun d'eux représentait l'une des
dix tribus athéniennes qui formaient
la base du gouvernement de la cité.
Des citoyens de tous les métiers, de
toutes les classes sociales et de toutes
les régions étaient répartis également
entre ces tribus afin d'éviter des
prises de position partisanes.

Ce monument, long de 15 m, se trouvait
au cœur de la vie démocratique : les
avis publics y étaient affichés.

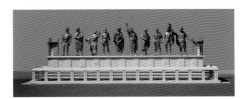

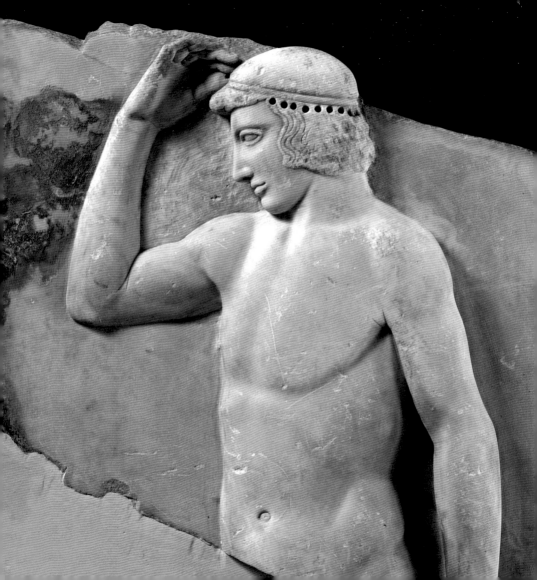

Métaphore de la démocratie – Le jeune athlète se couronnant lui-même

Cette sculpture fut sans doute offerte par un athlète en reconnaissance d'une victoire qu'il avait remportée – au pentathlon peut-être, ou lors d'un concours naval. On y voit le jeune vainqueur déposant sur sa tête la couronne d'olivier, ou encore, se préparant à l'offrir à la déesse Athéna.

L'œuvre est devenue un symbole de la démocratie athénienne apparue au V^e siècle avant notre ère. Désormais, les peuples ne sont plus les marionnettes des dieux; au contraire, ils deviennent maîtres de leur destin.

Bas-relief votif du jeune athlète se couronnant lui-même
Marbre de Paros
Sounion, vers 460 avant notre ère

Les outils de la démocratie

Les citoyens d'Athènes disposent du droit de vote. En retour, ils doivent parfois accomplir des devoirs civiques, évoqués par les objets présentés ici.

Clepsydre
Argile
Agora d'Athènes,
Vᵉ siècle
avant notre ère

**Kleroterion
(machine pour le
tirage au sort)**
Marbre
pentélique
Gymnase
d'Hadrien,
162-161 avant
notre ère

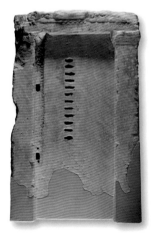

Kleroterion (machine pour le tirage au sort)

Cette stèle représente un *kleroterion* – un appareil qui permet de choisir au hasard les noms de citoyens devant participer à un jury ou remplir une autre tâche officielle. À l'avant de la machine – simplifiée dans la représentation qui en est faite ici –, des colonnes de fentes représentent les tribus athéniennes. On y insère des plaques de bronze, les *pinakia*, qui portent les noms des jurés potentiels. Un boulier libère des boules noires et des blanches. S'il sort une boule blanche, tous les jurés de la rangée horizontale sont retenus, et s'il sort une boule noire, ils sont rejetés.

Jetons de votation pour jurés
Bronze
Athènes, fin du IVe siècle
avant notre ère

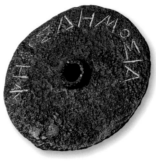
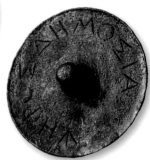

Jetons de votation pour jurés

Quand le plaignant et le défendeur ont fini de présenter leurs arguments, chaque juré vote afin qu'un verdict soit rendu.

Si un juré croit que la cause du défendeur est solide, il place un jeton plein dans l'urne du vote. Sinon, il place le jeton percé dans l'urne indiquant le rejet.

Cependant, lorsqu'un juré croit que la cause du défendeur présente plusieurs failles, il place le jeton percé dans l'urne du vote et le jeton plein dans la seconde urne.

Les jurés prennent soin de voter en tenant le jeton par le centre. Ainsi, leur décision reste secrète.

Ostrakon désignant Aristide, fils de Lysimaque
Argile
Athènes, ostracisé en 482 avant notre ère

Ostraka désignant Thémistocle, fils de Néoclès
Argile
Athènes, années 480 avant notre ère
(ostracisé en 472 avant notre ère)

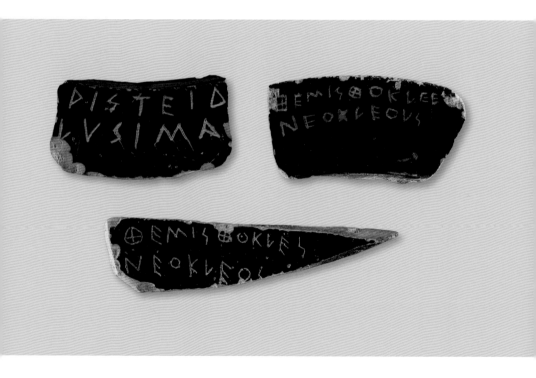

Condamnés à l'exil

Afin de limiter le poids politique d'un citoyen pour qu'il ne devienne pas excessif, Athènes conçoit le mécanisme de l'ostracisme. Chaque année, l'Assemblée vote pour décider s'il faudra l'appliquer ou pas. Si le oui l'emporte, les Athéniens reviennent deux mois plus tard voter en secret en gravant sur un tesson (*ostrakon*, au pluriel *ostraka*) le nom de celui qu'ils veulent voir partir. La personne choisie à la majorité sera alors exilée pendant dix ans, sans procès. Douze Athéniens seulement ont été ostracisés.

Ostrakon désignant Aristide, fils de Lysimaque

Aristide « le Juste » reçoit ce surnom lorsqu'un analphabète lui demande d'écrire pour lui le nom d'un citoyen à exiler.

« Quel nom veux-tu que j'écrive? », lui demande-t-il. « Aristide », répond l'autre. Tenant parole, Aristide inscrit son propre nom.

Ostraka désignant Thémistocle, fils de Néoclès

L'ardent démocrate Thémistocle sauve la Grèce en convainquant les Athéniens de consacrer les profits de leurs mines d'argent à la construction d'une flotte plutôt qu'à des dépenses futiles. Pourtant, moins de dix ans après avoir mené les Athéniens à la victoire lors de la bataille navale de Salamine, il est ostracisé. Les Athéniens sont exaspérés par son arrogance et son ambition. Même le sauveur d'Athènes ne peut échapper à la volonté démocratique!

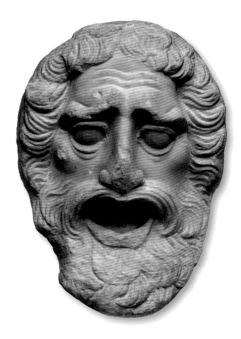

**Portrait de Sophocle,
type Farnèse**
Marbre
Kefalari, Argolide,
copie romaine d'un original
du IIIe siècle avant notre ère

Au théâtre classique –
Comédie et tragédie

Les premiers festivals dédiés à Dionysos,
le dieu du vin, comportaient toujours
des déclamations publiques; ainsi est
née la tradition de la représentation
et du théâtre. Deux genres principaux
s'y développent : d'abord la tragédie,
où tout commence bien mais finit mal
pour le héros, et dans laquelle Sophocle
a excellé, et la comédie, où tout
commence mal mais finit bien.

Sur scène, les acteurs portent des
masques d'argile comme ceux en marbre
exposés ici, qui ornaient autrefois des
édifices publics.

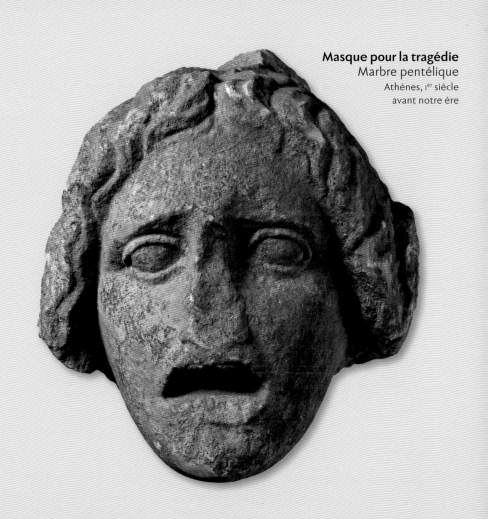

Masque pour la tragédie
Marbre pentélique
Athènes, Ier siècle
avant notre ère

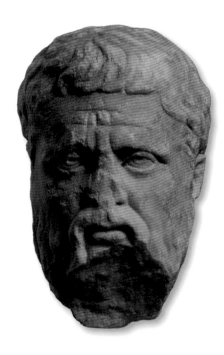

Portrait de Platon
Marbre pentélique
Athènes, copie romaine d'un original datant
de l'an 360 avant notre ère environ

La philosophie

Les philosophes grecs ont sondé les profondeurs de l'âme humaine avec une perspicacité qui n'a, aujourd'hui encore, rien perdu de sa valeur.

Platon le théoricien (428-427 à 348-347 avant notre ère)

Étudiant de Socrate et professeur d'Aristote, Platon met sur pied l'Académie d'Athènes, la première « université » du monde antique. Son œuvre, *La République*, est à la base de la philosophie et de la science occidentales.

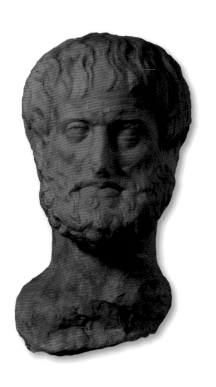

Buste d'Aristote à deux visages
Marbre pentélique
Athènes, copie romaine d'un original du
dernier quart du IVe siècle avant notre ère

Aristote l'observateur (384-322 avant notre ère)

Aristote, l'un des premiers scientifiques
de l'histoire, étudie le monde autour
de lui en l'observant. Ce buste à deux
visages le montre d'un côté en jeune
homme, et de l'autre, en sage vieillard.

Aristote a aussi été le tuteur
d'Alexandre le Grand.

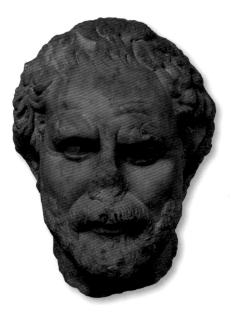

Portrait de l'orateur Démosthène
Marbre pentélique
Athènes, copie romaine du IIe siècle
d'un original grec de 280 avant notre ère

Démosthène l'orateur (384-322 avant notre ère)

Démosthène est considéré comme le plus grand des orateurs grecs. Soixante de ses discours nous sont parvenus. Il est un ardent défenseur de la démocratie athénienne et il expose la nécessité de s'opposer à la volonté dominatrice de Philippe II de Macédoine dans son combat contre Athènes.

Lécythe à fond blanc
Argile; vase décoré par
le peintre d'Achille
Érétrie, 445-435
avant notre ère

Lécythe montrant des femmes s'occupant d'un petit garçon
Argile; vase décoré par le peintre de Bologne 228
Érétrie, 470-460
avant notre ère

Hydrie montrant une mariée et ses compagnes
Argile; vase décoré par le peintre de Pelée
Markopoulo, vers 430
avant notre ère

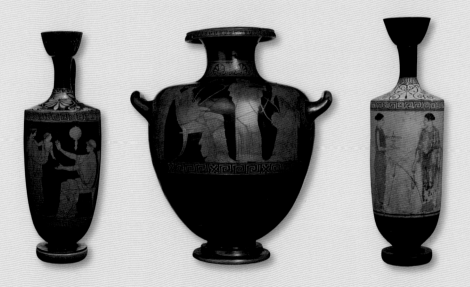

Céramique funéraire

Les *hydries* et les *lécythes* trouvés dans des tombes près d'Athènes témoignent de la vie quotidienne dans la Grèce classique et des rituels associés à la mort. Ils sont souvent ornés de scènes relatives à l'éducation des enfants, au mariage et aux enterrements.

Relief votif consacré à Asklépios

Au centre de ce bas-relief, Asklépios, dieu de la médecine, s'appuie sur un bâton autour duquel s'est enroulé un serpent. Ce symbole représente encore la médecine aujourd'hui.

Accompagné de ses enfants, Asklépios reçoit les hommages des mortels (de plus petite taille) qu'il a guéris. Ce type d'objet ornait les temples qui lui étaient dédiés.

Asklépios apprit à ses dépens que même un dieu ne peut se jouer des lois régissant la vie et la mort. Pour avoir utilisé le sang de la Gorgone afin de ressusciter un défunt, il fut foudroyé par Zeus, après une plainte d'Hadès, le roi des Enfers.

Relief votif
Marbre pentélique
Lycie, 375-350
avant notre ère

Les rois de l'ancienne Macédoine

IV^e siècle avant notre ère

Au cours de la première moitié du IV^e siècle avant notre ère, le royaume de la Macédoine émerge d'une période de conflits dévastateurs qui ont miné une grande partie de la Grèce. Le jeune roi Philippe II se montre alors plus que capable de s'occuper de la crise. Il unifia la Grèce au moyen d'une série de victoires militaires et d'alliances stratégiques. Le fils de Philippe, Alexandre le Grand, alla même plus loin. Après sa conquête d'une grande partie du monde antique, on le considéra comme un dieu et il entra à tout jamais dans la légende.

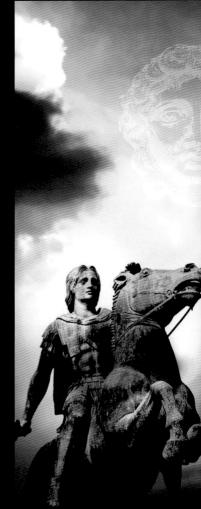

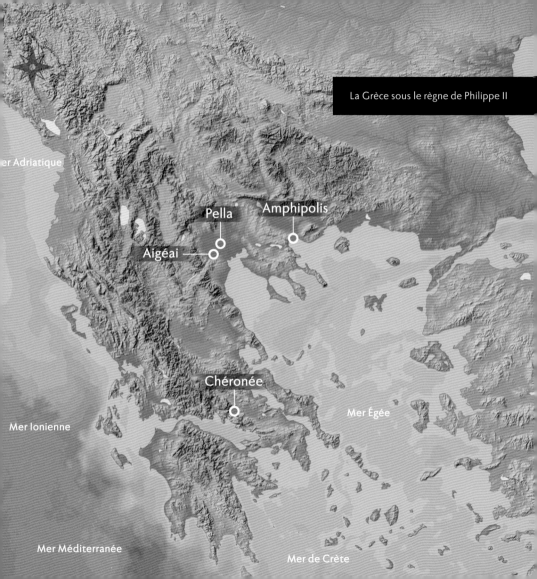

La Grèce sous le règne de Philippe II

Mer Adriatique

Pella

Amphipolis

Aigéai

Chéronée

Mer Ionienne

Mer Égée

Mer Méditerranée

Mer de Crète

Les élites macédoniennes et la mort

En Macédoine, dans le nord de la Grèce, les rituels et la religion revêtent une importance majeure. Lors de la mort d'un membre de la classe aristocratique des *hetairoi* (compagnons du roi), ses proches font des préparatifs très élaborés pour que le défunt vive confortablement dans l'au-delà. Ils veillent aussi à incinérer le corps, perpétuant les rites funéraires décrits par Homère.

Selon les croyances de l'époque, lors du décès, l'âme d'une personne descend aux Enfers et, moyennant paiement au passeur Charon, est emmenée sur le fleuve Styx jusqu'au séjour des morts. Au passage, un arrêt dans la caverne d'Hypnos lui fait oublier sa vie terrestre.

Stèle funéraire

De telles stèles servaient à marquer les tombes des simples citoyens.

Sur celle-ci, on peut lire deux noms typiquement macédoniens : Xenocrates, fils de Pierionos et Drykalos, fils de Pierionos, qui étaient sans doute frères. De telles objets confirment les dires d'Hésiode et d'Hérodote, soit que les Macédoniens étaient étroitement apparentés aux Magnètes de la Thessalie et aux Doriens du sud de la Grèce.

Stèle funéraire
Marbre
Aigéai, IV^e siècle
avant notre ère

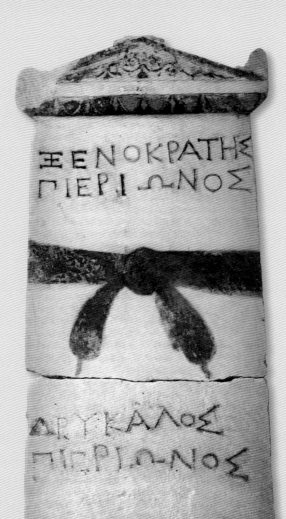

Fresque – *L'enlèvement de Perséphone*

Au royaume des morts

Perséphone, fille de Zeus et de Déméter et elle-même déesse des moissons, est un jour enlevée par Hadès, dieu des Enfers, qui en fait sa reine. Mais Zeus, constatant le désespoir maternel, décide que la jeune femme reviendra sur Terre chaque printemps afin de permettre aux grains de renaître et de nourrir les humains. Perséphone est ainsi devenue un symbole d'immortalité et du cycle des saisons.

Aux yeux des adeptes des « mystères d'Éleusis » – des rituels d'initiés qui se déroulent dans ce sanctuaire –, Perséphone a le pouvoir de préserver la mémoire humaine. Aussi l'implorent-ils de les aider à se souvenir de leur existence quand ils descendront à leur tour au royaume des morts.

Feuille d'or
Or
Pella, fin du IV^e siècle
avant notre ère

Feuille gravée du nom d'une adepte des mystères d'Éleusis

Le nom d'une femme — ΓΙΣΙΣΚΑ (Hegesiska) — qui était une initiée de rites mystiques est gravé dans cette feuille de myrte en or, un symbole de la vie après la mort pour l'adepte qui se présente à la déesse Perséphone, la reine des Enfers.

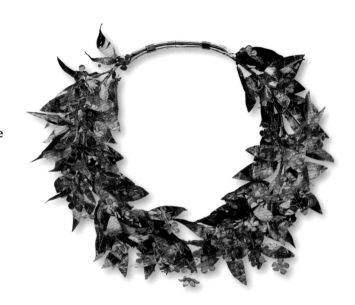

Couronne de myrte
Or, émail
350-325 avant notre ère

Couronne de myrte en or

Bien qu'ayant perdu quelques fleurs, cette couronne d'or représente de façon saisissante deux branches de myrte – une plante aromatique associée à la belle Aphrodite et un symbole d'immortalité. En Macédoine, de tels objets ont été trouvés dans les tombes de riches hommes et femmes. Ces couronnes d'or, dorées ou naturelles étaient portées lors de rituels publics ou secrets, de symposions, de jeux, de représentations théâtrales ou autres.

Guerrier sacerdotal de Stavroupolis

En 1974, à Stavroupolis, en Thessalonique, on a découvert une petite tombe de pierre lors de travaux de construction. Une boîte de bois contenant des vases rituels, une écritoire et des armes trace un portrait précis du défunt, qui était un lettré, sans doute un prêtre, et un guerrier, membre de la classe aristocratique des *hetairoi*, compagnons du roi de Macédoine.

Peut-être avait-il fait partie dès sa jeunesse du cercle de garçons autorisés à accompagner le roi à la chasse, se familiarisant ainsi avec les armes afin de tuer un jour un animal, voire un ennemi. Outre l'entraînement physique et l'apprentissage de la lecture et de l'écriture, ces parties de chasse permettaient aux jeunes garçons de devenir des hommes.

Kleita, la prêtresse de Derveni

Dans la société macédonienne, une fille ayant atteint l'âge de 14 ans se marie d'ordinaire avec un homme choisi pour elle et lui donne des héritiers légitimes. Elle devra aussi veiller à la bonne marche de la maisonnée, grâce aux enseignements reçus de femmes pendant son enfance. Enfin, elle participera aux festivals tenus en l'honneur de Déméter et de sa fille Perséphone, ou au culte de Dionysos.

Les riches objets trouvés dans la tombe d'une Macédonienne dressent d'elle un portrait plus personnel. Un anneau révèle son nom : Kleita. Un pendentif à l'effigie d'Héraclès, trouvé à son cou, suggère qu'elle était liée aux *hetairoi*, ces compagnons de la famille royale qui affirmaient descendre en ligne directe du héros. Manifestement, cette femme était une aristocrate de haut rang, qui avait dû diriger une maison comptant de nombreux serviteurs et esclaves. Elle a peut-être même été une prêtresse ou une guérisseuse aux grands pouvoirs.

Amulette d'or en pendentif

Ce pendentif en or, qui représente la tête d'Héraclès, est façonné dans une feuille épaisse. Les cils et la moustache, ainsi que la fourrure en peau de lion, ont été incisés.

Héraclès était l'ancêtre mythique de la dynastie des Téménides. Les familles aristocratiques macédoniennes portaient peut-être de tels pendentifs pour afficher leurs liens avec Héraclès.

Philippe II, roi unificateur de la Grèce

Philippe II, le roi de Macédoine, était un homme de génie. Il était un excellent stratège, un diplomate compétent et assurément un des hommes d'État les plus doués de tous les temps. Il a accompli ce que personne d'autre n'avait réussi auparavant, à l'exception du mythique roi Agamemnon : l'unification de la Grèce.

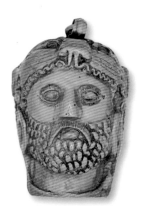

Amulette en pendentif
Or
Derveni, tombe Z, 300-280
avant notre ère

**Œnochoé
(cruche à vin)**
Argent

**Cnémides
(jambières)**
Bronze

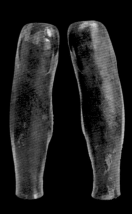

Diadème
Argent, or

Tête de Gorgone
Or

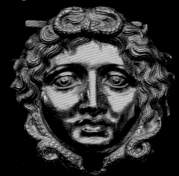

Aigéai, tombe de Philippe II; 336 avant notre ère

Œnochoé

Cette *œnochoé* en argent est ornée de la tête du satyre en relief, Silenus, figure mythique associée à Dionysos, le dieu du vin. Il s'agit d'un des plus beaux exemples d'*œnochoés* grecques qui soit parvenu jusqu'à nous.

Diadème

Ce précieux diadème d'argent et d'or, que Philippe II portait peut-être lorsqu'il a été assassiné, symbolise sa suprême autorité politique, militaire et religieuse. Remarquez le « nœud d'Héraclès » en métal, qui imite un bandeau en tissu. Ce nœud rappelle que le roi macédonien descend en droite ligne du héros grec et de son père Zeus, roi des dieux.

Cnémides

Ces pièces d'armure, courantes à l'époque, ont été fabriquées sur mesure pour Philippe II. Le roi ayant eu le tibia fracturé lors d'une chute de cheval au cours d'une bataille, l'une de ses jambes a été déformée.

Tête de Gorgone

Deux têtes de Gorgone, dont celle-ci, ornent la cuirasse de cuir et de lin de Philippe II. C'est l'un des exemples les plus anciens et probablement les plus importants de ce type de motif à avoir survécu. Populaire dans l'Antiquité, ce motif protège du mal celui qui le porte. Selon la légende, quiconque regarde dans les yeux une Gorgone à la chevelure de serpents est aussitôt changé en pierre.

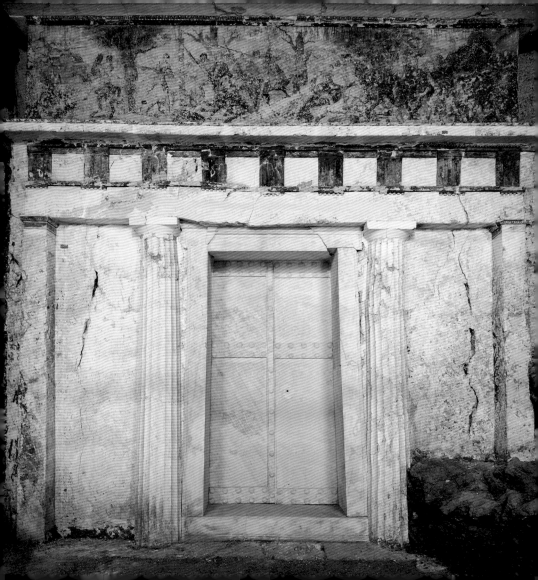

En l'an 336 avant notre ère, Alexandre le Grand enterre son père Philippe II en lui offrant de fastueuses funérailles, une sépulture élaborée et tous les atours d'un héros homérique. Alexandre profite de l'occasion pour réclamer l'empire que son père a bâti. Il fait peindre son portrait au centre de la tombe de son père, proclamant ainsi hors de tout doute qu'il est le nouveau roi de Macédoine.

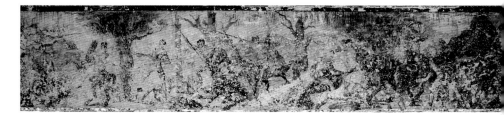

Tombe de Philippe II vue de face
Aigéai, tombe de Philippe II, 336 avant notre ère

Méda, sixième épouse de Philippe II

Cette couronne d'or délicate, qui a été portée par la reine Méda, est l'un des objets en or les plus remarquables du monde antique. Elle représente avec grâce et réalisme des centaines de feuilles et de fleurs de myrte.

Philippe II avait sept épouses, mais seule Méda, une princesse de Thrace, a eu le privilège d'être inhumée dans le tombeau de son mari. Comme le voulait une coutume thrace, elle s'est jetée dans le bûcher funéraire de son époux pour le suivre au royaume des morts.

Couronne de myrte en or
Or
Aigéai, antichambre de la tombe
de Philippe II, 336 avant notre ère

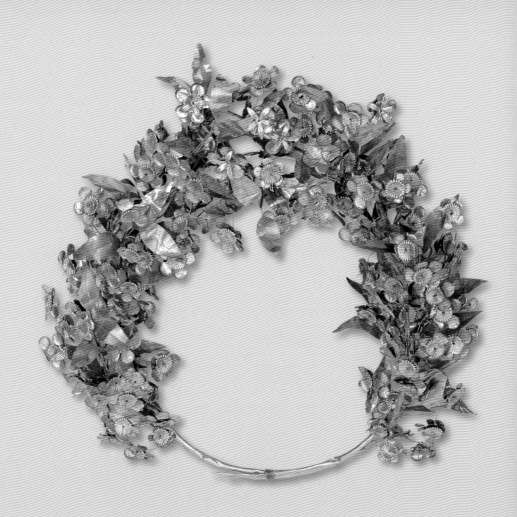

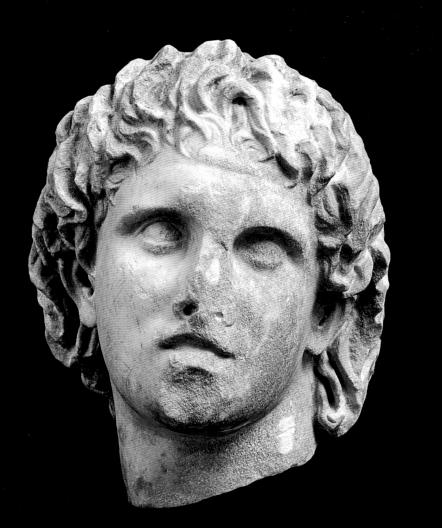

Alexandre le Grand
(356-323 avant notre ère)

Sculpté peu après la mort d'Alexandre, ce buste le représente dans tout l'éclat de la jeunesse.

Plusieurs portraits d'Alexandre ont été réalisés, de son vivant comme après sa mort, par de grands peintres et sculpteurs. Ici, certains détails, corroborés par les rares descriptions physiques d'Alexandre tirées de textes antiques, permettent de le reconnaître : la légère inclinaison de la tête, la disposition de la chevelure, l'absence de barbe – inhabituelle chez les rois de l'époque – et le regard tourné vers le haut. Le rendu de la chevelure, la bouche à peine entrouverte et le travail du marbre font de cette œuvre un portrait à la fois réaliste et idéalisé.

Jusqu'à plusieurs années après la mort d'Alexandre, ses successeurs, désireux de s'associer à sa grandeur légendaire, continuent d'utiliser son image.

Portrait d'Alexandre le Grand
Marbre
Pella, fin du IV^e siècle avant notre ère

Statue montrant Alexandre en dieu Pan

Alexandre le Grand porte ici les attributs de Pan, le dieu de la nature sauvage : des cornes et une queue d'animal. S'il n'est pas le premier roi grec à prétendre à une nature divine, il passe à la légende comme divinité dès l'Antiquité, une croyance qui persistera pendant des siècles.

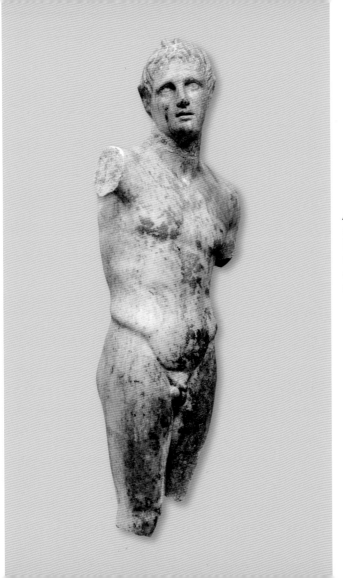

Alexandre en dieu Pan
Marbre
Pella, fin du IV^e siècle
ou début du III^e siècle
avant notre ère

Une Grèce immortelle

Après l'an 323 avant notre ère

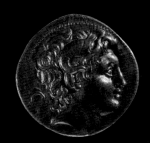

**Tétradrachme
de Lysimaque**
Argent
Provenance inconnue,
297-296 à 282-281
avant notre ère

S'appuyant sur les solides fondations établies par Philippe II, Alexandre le Grand conquiert une grande partie du monde connu, devenant roi de Macédoine, pharaon d'Égypte, roi de Perse et roi d'Asie. Pendant sa courte vie, il unit l'Orient à l'Occident, diffusant la pensée grecque classique et adoptant de nombreuses coutumes et traditions locales. Mais il n'est pas sans défauts : il se met vite en colère, il est têtu et présomptueux, et il est certainement mortel, succombant à une fièvre maligne à Babylone en l'an 323 avant notre ère. Même après sa mort, sa légende continue de grandir et inspire maints dirigeants, de Jules César à Napoléon.

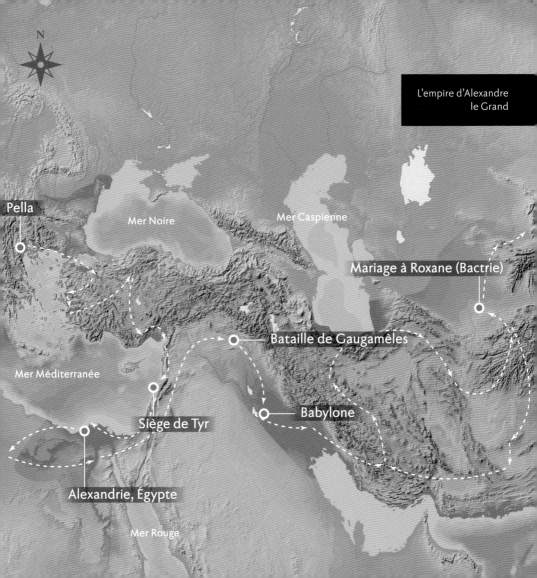

L'empire d'Alexandre le Grand

Contributions

Je souhaite souligner la contribution de l'équipe scientifique et créative : Jean-François Léger, William Parkinson, Fredrik Hiebert et Jacques Perreault. Je remercie chaudement mes collègues grecs, notamment Maria Vlazaki, Anastasia Balaska et tout le comité scientifique grec. Au Musée canadien de l'histoire, Cathy Mitchell, Danièle Goulet, Kerri Davis, Rick Rocheleau, Patrice Rémillard, Nadine Marsolais, Stéphane Breton, Frank Wimart et Jean-Marc Blais ont appuyé ce projet. Merci à l'équipe de rédaction et de traduction : Annick Poussart, Sheila Singhal et Paula Sousa. Ont participé au consortium Kathryn Keane, Gretchen Baker, Jaap Hoogstraten et Christine Dufresne. Je tiens à exprimer ma reconnaissance au personnel du New Media Lab de la fondation Stavros Niarchos, à Andre Gerolymatos et à Costa Dedigakas, ainsi qu'à H.E. Eleftherios Anghelopoulos, à H.E. Robert Peck et à Athanasia Papatriantafyllou. Je remercie également l'équipe de recherche pour son aide précieuse, en particulier Leah Iselmoe, Sabrina Higgins et Amber Polywkan, ainsi que le Musée d'antiquités gréco-romaines de l'Université d'Ottawa. Merci à toutes les autres nombreuses personnes qui ont collaboré à cet extraordinaire projet.

Sas efkaristo !

Source des photos

p. 9 © Musée archéologique national, Athènes

p. 10 © Lemonakis Antonis / Shutterstock

p. 13 © Musée archéologique national, Athènes

p. 14 © Musée archéologique national, Athènes

p. 16 © Musée archéologique national, Athènes

p. 19 © Musée archéologique de Héraklion

p. 21 © National Geographic Creative

p. 22 © Musée archéologique de Héraklion

p. 23 © National Geographic Creative / Scott M. Fischer

p. 24 © National Geographic Creative

p. 26 © Bibliothèque nationale d'Écosse

p. 27 © National Geographic Creative / Scott M. Fischer

p. 28 © Musée archéologique national, Athènes

p. 29 © Musée archéologique national, Athènes

p. 30 © Musée archéologique national, Athènes

p. 31 © Musée archéologique national, Athènes

p. 32 © Musée archéologique national, Athènes

p. 34 © National Geographic Creative / Scott M. Fischer

p. 36 © Musée archéologique national, Athènes

p. 37 © Musée archéologique national, Athènes

p. 38 © Musée archéologique national, Athènes

p. 39 © Musée archéologique national, Athènes

p. 40 © Musée archéologique de Nauplie

p. 43 © Musée archéologique national, Athènes

p. 44 © Musée archéologique national, Athènes

p. 45 © Musée archéologique national, Athènes

p. 47 © Musée archéologique national, Athènes

p. 48 © Constantin Stanciu / Shutterstock

p. 49 © National Geographic Creative / Scott M. Fischer

p. 50 © Musée archéologique national, Athènes

p. 52 © National Geographic Creative / Scott M. Fischer

p. 53 © Musée archéologique de Délos

p. 54 © National Geographic Creative / Scott M. Fischer

p. 55 © Musée archéologique d'Argos

p. 57 © Musée archéologique national, Athènes

p. 58 © National Geographic Creative / Scott M. Fischer

p. 59 © Musée archéologique de Réthymnon

p. 60 © Musée des tombes royales d'Aigéai, Vergina

p. 62 © Panos Karas / Shutterstock

p. 64 © Musée archéologique de Pella

p. 65 © National Geographic Creative / Scott M. Fischer

p. 66 © Musée archéologique de Pella

p. 67 © Musée archéologique de Pella

p. 68 © Musée de l'Acropole, Athènes

p. 69	© Musée de l'Acropole, Athènes	p. 97	© Musée archéologique national, Athènes
p. 70	© Musée archéologique national, Athènes	p. 98	© Musée archéologique national, Athènes
p. 71	© Musée archéologique de Thèbes	p. 101	© Musée archéologique national, Athènes
p. 72	© Gabriel Georgescu / Shutterstock	p. 102	© Dudarev Mikhail / Ivo Vitanov Velinov / Shutterstock
p. 74	© National Geographic Creative / Scott M. Fischer	p. 105	© Musée des tombes royales d'Aigéai, Vergina
p. 76	© Musée archéologique national, Athènes	p. 106	© Musée des tombes royales d'Aigéai, Vergina
p. 77	© Musée archéologique national, Athènes	p. 108	© Musée archéologique de Pella
p. 78	© Musée canadien de l'histoire / Rick Rocheleau	p. 109	© Musée archéologique de Thessalonique
p. 81	© Musée archéologique de Sparte	p. 111	© National Geographic Creative / Scott M. Fischer
p. 83	© Musée canadien de l'histoire / Peter Oulten	p. 112	© National Geographic Creative / Scott M. Fischer
p. 84	© Musée archéologique de Pella	p. 114	© Musée archéologique de Thessalonique
p. 85	© Musée de l'Agora, Athènes	p. 115	© National Geographic Creative / Scott M. Fischer
p. 86	© Musée archéologique national, Athènes	p. 116	© Musée des tombes royales d'Aigéai, Vergina
p. 88	(en haut) © Musée de l'Agora, Athènes	p. 118	© Musée des tombes royales d'Aigéai, Vergina
p. 88	(en bas) © Musée épigraphique, Athènes	p. 119	© Musée des tombes royales d'Aigéai, Vergina
p. 89	© Musée de l'Agora, Athènes	p. 121	© Musée des tombes royales d'Aigéai, Vergina
p. 90	© Musée de l'Agora, Athènes	p. 122	© Musée archéologique de Pella
p. 92	© Musée archéologique national, Athènes	p. 125	© Musée archéologique de Pella
p. 93	© Musée archéologique national, Athènes	p. 126	© Musée numismatique, Athènes
p. 94	© Musée archéologique national, Athènes		
p. 95	© National Geographic Creative / Scott M. Fischer		
p. 96	© Musée archéologique national, Athènes		